古文孝經

邢祖援書撰

文史哲出版社印行

國家圖書館出版品預行編目資料

古文孝經 / 邢祖援書撰.-- 初版 -- 臺北市：
文史哲，民 100.04
頁： 公分.
ISBN 978-957-549-964-8（平裝）

1.篆書 2.書法

942.12　　　　　　　　　　100006704

古 文 孝 經

書 撰 者：邢　　　祖　　　援
出 版 者：文 史 哲 出 版 社
　　　　　http://www.lapen.com.tw
　　　　　e-mail：lapen@ms74.hinet.net
登記證字號：行政院新聞局版臺業字五三三七號
發 行 人：彭　　　正　　　雄
發 行 所：文 史 哲 出 版 社
印 刷 者：文 史 哲 出 版 社
　　　　　臺北市羅斯福路一段七十二巷四號
　　　　　郵政劃撥帳號：一六一八〇一七五
　　　　　電話886-2-23511028・傳真886-2-23965656

實價新臺幣二四〇元

中華民國一百年（2011）四月初版

古文孝經　目　次

旨哉斯言

一、中國書法學會名譽理事長釋廣元大師賜函：

承　惠施大著《篆書研究與習作選輯》敬領謹謝。拜觀　尊書《孝經》，依據古文原字，與李陽冰、吳大澂二氏所書，於同中求異，創意空前，風格高古、對書壇貢獻至鉅，功德殊勝，令人敬仰。至於筆劃之圓勁，結體之嚴謹，猶餘事耳。

二、中國書法學會陳副理事長振邦賜函：

承贈《篆書研究與習作選輯》一書，經詳加拜閱，至佩大師數十年對古文字之研究與書寫，以九一高齡仍老而彌健，意志力益堅，大作中古文孝經，筆筆圓稱，力藏紙背，融合金文、鐘鼎、大小篆於一爐，既傳承又創新，實不祇是理論著作家，亦為大師級書法家也。

陳　序

再次震撼！與二〇〇八年五月，在金老家中第一次見到您的《全文古文孝經》時，幾乎一樣的震撼，在我眼裡，您的《全文古文孝經》，是與我們無錫的明代安國所保存的石鼓文同等價值，甚至更高價值的瑰寶啊！

本書奉獻給讀者的，首先是台灣九十四歲的高齡仁者邢祖援老將軍，以畢生心血凝聚而成的「天下稀有的國之瑰寶：《全文古文孝經》」。

所謂。全文者：《古文孝經》的全篇共一千八百六十一字，由三百八十三個不同的齊魯古文字組成，在邢老的《全文古文孝經》問世之前，我們老祖宗留存下來的齊魯古文字，只剩下了二百四十一字。邢老的貢獻，就是充分利用老天爺給予的一切機遇，再傾盡畢生全力，補齊了中華瑰寶在漫長歲月中所磨損、缺失掉的一百四十二字。

為了這件大事，邢老以九十四歲高齡，在庚寅虎年——二〇一〇年的春天，繼續以「老而彌堅」的精神，參照拙見重新更正、撰寫了他的《全文古文孝經》，以留存給海峽兩岸

的炎黃子孫一件無瑕疵可挑剔的國之瑰寶！

中國古籍中的所謂「古文」者，一般而言，說的就是邢老畢生整理、補齊的「孔壁古文」，或者說是齊魯古文。秦始皇焚書，當時流落于民間的許多學者，紛紛將珍貴書籍藏於家宅的牆中。漢武帝，末年，魯恭王劉余拆孔子家宅，在拆毀的孔壁中，發現了《孝經》、《尚書》、《春秋》、《禮記》、《論語》等珍貴文獻，書籍原文都以齊魯「古文字」書寫。其文字，當時人多無法辨識。因其文字的筆劃尾部纖細，形狀如蝌蚪，所以，又被稱爲蝌蚪文。

史稱春秋有諸侯八百，有史料可查的一百八十三國。其不同國家之間文字的異同，雖然無文字可查證，卻有語音的保存：至今尚有中國各地的不同方言爲證。到戰國時，已經併爲七雄。當時的文字，如果參考今日之歐美，至少當有七種主要文字流通于中華大地七國之間。

中國的文字，像長江一樣從遠古走來。長江在源頭上，有雅魯江、岷江、大渡河、嘉陵江、烏江、沅江、湘江、漢江和贛江等支流。中國的文字，在春秋時期的源頭上，也由許許多多的支流匯合而成，其中最壯觀的兩條是西土的籀文與東土的孔壁古文。

西土以籀文爲主，春秋時期爲大篆，秦李斯遵秦始皇命，在大篆基礎上發展爲小篆，并用小篆統一了中國文字。因此，小篆代表了中國文字的主脈，一般又稱，今文——從小

篆、隸書、行書、楷書，一路過來，直到今天我們常用的簡體漢字，這一主脈的留世國寶，當今尚有《泰山刻石》、《峰山碑刻》等國寶留世。

西土主脈「小篆」，有明代無錫安國，為之珍藏了「天下第一稀有之《泰山刻石》」一百五十六字，比刻石原有的二百二十三字，殘缺了五十八字。今有著名書法家朱復戡先生補齊重書，成為了中國近代書法史上的一大喜事。

東土則有「古文」──孔壁古文──為主，學者王國維判明為周秦間在齊魯等東土諸侯國流通的文字。先有秦始皇的焚書坑儒，後有西楚霸王項羽的「楚人一炬，可憐焦土」，孔壁古文只留存于孔子的家宅牆壁之中，未能廣為流傳。

東土的《古文孝經》，則留有僅剩碩果二百四十一個「古文字」，其主要出處，多在許慎的《說文解字》。可憐偌大中國，幾千年來，竟然僅有許慎的《說文解字》，收藏了部分「古文」。今有台灣邢老，也來將東土齊魯的《古文孝經》補齊一百四十二字并重書，應該也屬于是中國近代海峽兩岸書法史上的之一大喜事。

之所以把邢老的《全文古文孝經》，尊稱為「天下稀有的國之瑰寶」，原因是多方面的。

首先，中國的傳統文化源遠流長，不但融入了世界歷史，也融入了東方社會，甚至已經深深地刻寫過東方人種的遺傳基因之中，無法再作徹底更改。她又是如此久遠，以至于

歲月的風風雨雨，磨滅了許許多多刻寫在甲骨、竹簡、崖壁、巨石、甚至青銅器皿上的字跡。由於歷代統治者及御用文人們的肆意篡改，字跡所飽含的原作者的許多高深道義，又多已經面目全非，急需要今人及後世學者的重新修復。而修復的第一道工序，就是恢復原來古文的本來面目。

邢老的《全文古文孝經》，字形是人類社會文字初創期的原韻字形──「孔壁古文」。文章是唐明皇李隆基欽定御批的《孝經》──有《四庫全書》可以校對。所以，這就是一本留存著古代著述者原味的思維真韻的原始文字的奇書。

如果中外讀者真想與地球上二千五百年前的中國古代學者神交，那麼，研讀邢老的《全文古文孝經》，就很可能是一條捷徑。研讀邢老的《全文古文孝經》，可以讓當代及世讀者，採用許慎「說文解字」的辦法，與《古文孝經》的作者──也許真的是孔子，來一次跨越時空的心靈溝通。

與西方文化的古代奠基人作心靈溝通的元素是「語音」：西方文化用字母，留存于世的是「音素」。所以，真要學好學通西方文化，需要的是讀音──讀出文章的聲音來。

與東方文化的古代奠基人作心靈溝通的元素是「字形」：東方文化用的是象形文字，留存于世的是文字設計師的「設計圖紙」。

其次，《孝經》的身世，堪稱宇宙一絕。

身世不明，此其一：有認定《孝經》是孔子所寫的，也有認定《孝經》是曾子所寫的，更有認定《孝經》是孔門七十二弟子中某一人偽作的。唯一可以確認的，則是《古文孝經》被發現于孔壁之中。

我卻認爲：真正的讀書人，根本就沒有必要問清楚，一本好書，究竟是何人所寫。當今世界，許多掛著著名人招牌的書籍，多有屬于垃圾的文字。而「朝聞道，夕死可矣」的好書，難道真有必要追問何人所寫嗎？

大起大落，此其二。

——秦始皇焚書坑儒，《孝經》被列入禁書，孔子後裔無奈之藏入孔壁之中，這是大落。

——漢文帝把《孝經》列爲七經之一；漢武帝在得到《古文孝經》之後，獨尊儒術，《孝經》列入五經之一；到了唐明皇李隆基御批《孝經》及發行全國，《孝經》在中國意識形態領域的地位，到了登峰造極的地步。以至于時至今日，一個「孝」字，與黃皮膚、黑頭髮、用筷子等遺傳基因一起，早已經成爲東方文化區域人種的重要遺傳基因，再也無法被任何統治者所徹底消滅。

——在北宋王安石爲「教育公平」——科舉考試的「公平」——而制定出讀書和考試的統一標準之後，《孝經》終于站上了意識形態領域的頂峰。宋代大儒朱熹八歲讀《孝經》之時，曾逢人就感嘆說：「不讀《孝經》，無以爲人」。並親筆書八字于《孝經》之後云⋯

「若不如此，便不成人」。

——後半生的朱熹，卻墮入了以人取書的歧途：據朱熹判斷，《孝經》非孔子親筆所著！南宋朱熹後半生之後，《孝經》的地位急劇下降，但還是勉強擠入了《十三經》之中。

——太平天國運動的洪秀全，在中國掀起了批儒反孔的巨浪，第一次把《孝經》打入了地獄之中。

——五四運動，則是繼洪秀全之後，再次把《孝經》壓向深谷！大落之後的持續大落！

——一九四九年之後，《孝經》幾乎是無聲無息地從大陸的圖書館與書店裡銷聲匿跡。

《孝經》終于從頂峰降低到了谷底的最低點！

——但是，《孝經》在大陸民間、在台灣、在日本、在所有東方文化的影響區域內，卻從來沒有停止過愛好者們的學習與研究。

我受邢老的啟發，已出版了一本拙著《全文孝經解讀》和邢老所著《古文孝經》，在海峽兩岸的文化交流的潮流之中，對《孝經》的研讀匯集到了一起，我們的遠程目標，希望成就了我們海峽兩岸師生合著一本《全部古文孝經解讀》——將兩書合而為一的願望。

（現在終於實現了。）並祝

恩師健康長壽！

學生　陳景新二○一○年五月七日於上海市

自序

余對「古文」《孝經》之研究已有多年，先於一九九〇年五月在新文豐出版公司之拙著《篆文研究與考據》一書中載有《孝經》原文「殘字初探」一文敘述甚詳。繼於二〇〇七年八月在文史哲出版社出版之拙著《篆書研究與習作選輯》一書中發表「古文」《孝經》為主題之書寫全文。

按「古文」有其明確之含義，即「指孔壁古文」而言。近代書法家中用篆文書寫者不及十分之一，而用「古文」作書者，尚少見及。因此拙著可謂創舉。又據查《四庫全書》中之《孝經》所書之篆文亦僅以「古文」與「小篆」合用書寫，而拙著之書寫已較四庫更接近原文，頗引以為榮。

拙著出版後，曾寄發書法界諸大師，接獲指教嘉勉回函數十封，甚至回贈作品者，包括現任中國書法學會謝理事長季芸等名家函，至深感謝！適有寄贈上海友人者，被來訪之無錫陳景新君閱及此書，大為驚喜，即攜回詳閱。以

陳君原爲書香世家，其尊翁於其幼年開蒙時，即先教《孝經》并習篆書，故迄今仍能記憶猶新。旋即與余魚雁時通往還年餘，交換意見，堅執弟子禮。拙著經其詳閱後，竟發現有手民數處排印重複或誤置者。而余本人亦有少數疏遺之處，建議更正重新出版。

余已屆耄耋之年，爲使拙著能完整無誤，乃接納其建議，花費數月之時間，始勉力完成付梓。藉茲我國正在進行申請擬將中國文字列爲世界重要歷史文化遺產之時，將拙著《古文孝經》訂正本出版，更具重要意義，仍祈書法界、文化界先進有以教之。

余與陳君分居海峽兩岸之上海與台北，素不相識，年齡懸殊，迄今亦未謀面。現因研究古文孝經而成爲知友。經兩年餘來之意見交換，終於達成其願望，於今（二〇一〇）年九月在上海三聯書店出版了《古文孝經解讀》其編輯校對全由其負責，敬業精神良可感佩。

深願能普及兩岸中國人，對中國文化略有貢獻。（按此書原稿已先影寄陳君）

至於此項工作如何巧妙的配合與完成？只有感謝上帝、神、天父的意旨了。

邢祖援二〇一〇年六月於台北市時年九十四歲

訂正本

開宗明義章第一

仲尼居　曾子侍　子曰　先王　有至德　要道　以順天下　民用和睦　上下

仲　尼　居　曾　子　侍　子　曰　先　王　有　至　德　要　道　以　順　天　下　民　用　和　睦　上　下

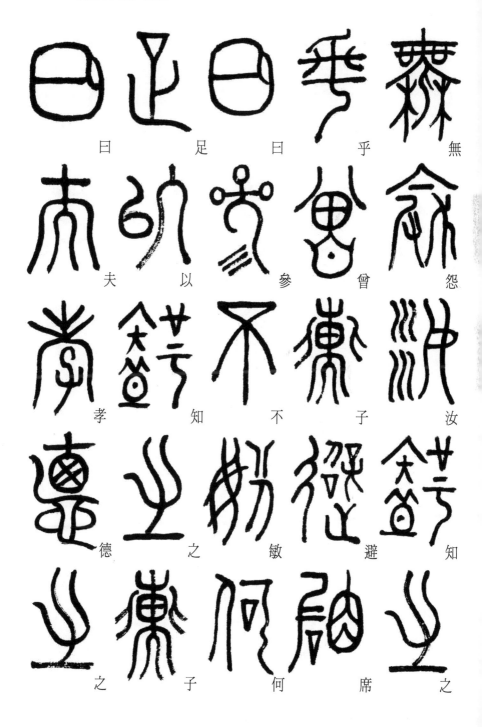

曰　足　曰　乎　無

夫　以　參　曾　怨

孝　知　不　子　汝

德　之　敏　避　知

之　子　何　席　之

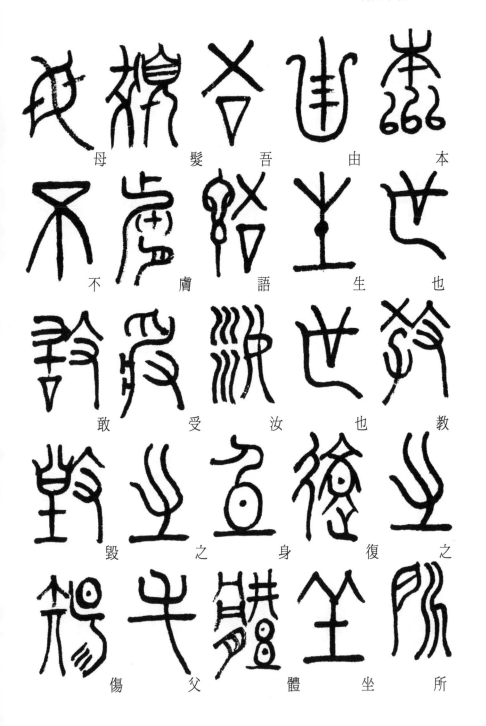

母　髮　吾　由　本

不　膚　語　生　也

敢　受　汝　也　教

毀　之　身　復　之

傷　父　體　坐　所

孝	身	於	父	也
之	行	後	母	夫
始	道	世	孝	孝
也	揚	以	之	始
立	名	顯	終	於

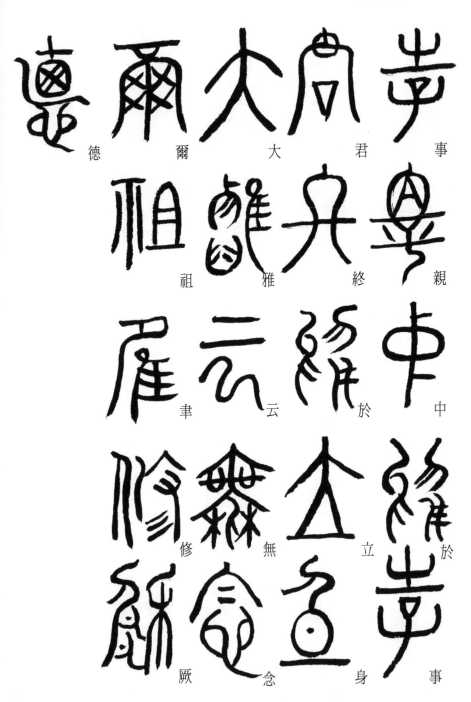

德	爾	大	君	事
祖	雅	終	親	
聿	云	於	中	
修	無	立	於	
厥	念	身	事	

子

曰

愛

親

者

不

敢

惡

於

人

敬

親

者

不

敢

慢

於

人

愛

敬

盡

於

事

親

而

敬

人 也 蓋 姓 德

有 甫 天 刑 教

慶 刑 子 於 加

兆 云 之 四 於

民 一 孝 海 百

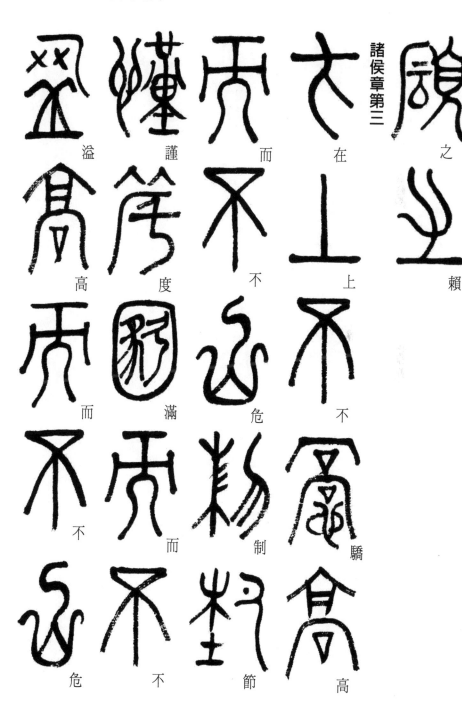

諸侯章第三

之

賴

在

上

不

而

不

謹

度

溢

高

而

不

驕

高

而

不

危

圍

滿

而

不

制

節

不

危

而

不

危

高

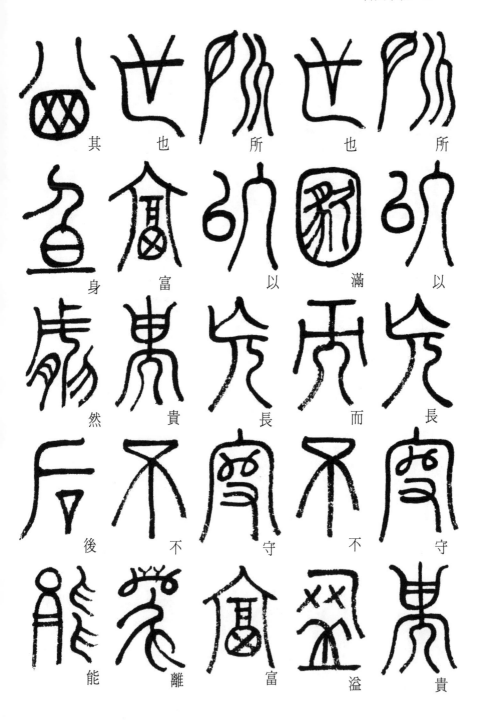

其　也　所　也　所

身　富　以　滿　以

然　貴　長　而　長

後　不　守　不　守

能　離　富　溢　貴

競　詩　　諸　和　保

如　云　　侯　其　其

臨　戰　　之　人　社

深　戰　孝　民　稷

淵　競　也　蓋　而

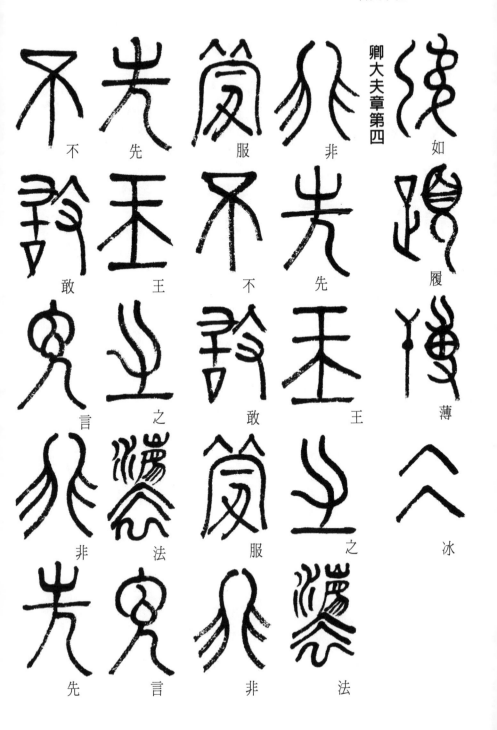

卿大夫章第四

如　履　薄　　冰

非　先　王　之

服　不　敢　服

先　王　法

不　敢　言

先　王　之

非　先　王　之

法　言　非　先

言　不　法　敢　王

身　行　不　行　之

無　口　言　是　德

擇　無　非　故　行

行　擇　道　非　不

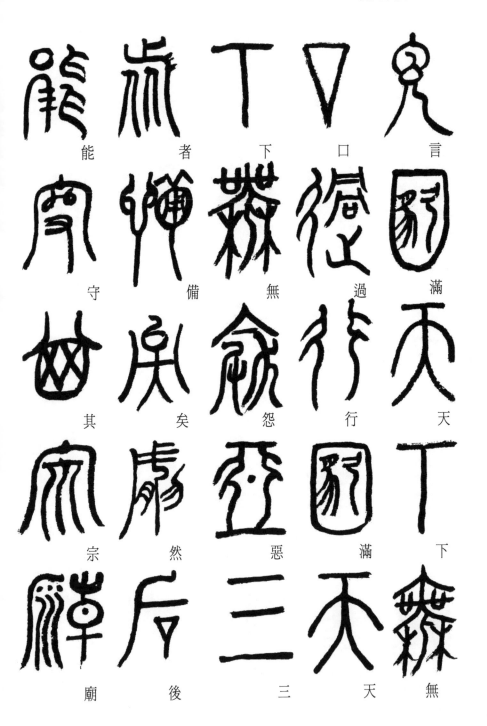

言	口	下	者	能
滿	過	無	備	守
天	行	怨	矣	其
下	滿	惡	然	宗
無	天	三	後	廟

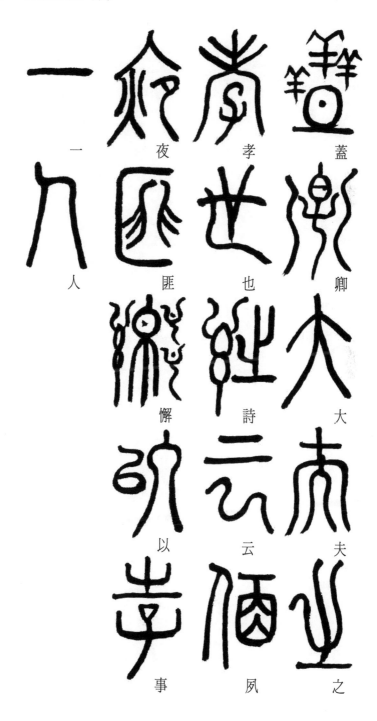

蓋　孝　夜　一

卿　也　匪　人

大　詩　懈

夫　云　以

之　夙　事

士章第五

資於事父以事母而愛同

資於事父以事君而敬同

故　兼　而　故

以　之　君　母

孝　者　取　取

事　父　其　其

君　也　敬　愛

則　長　不　上　其

忠　則　失　然　祿

以　順　以　後　位

敬　忠　事　能　而

事　順　其　保　守

庶人章第六

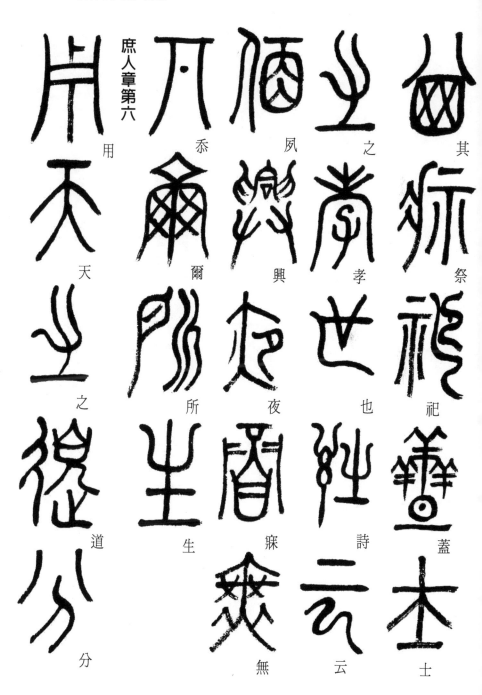

其
祭
祀
蓋
士

之
孝
世
也
詩
云

夙
興
夜
寐
無

忝
爾
所
生

用
天
之
道
分

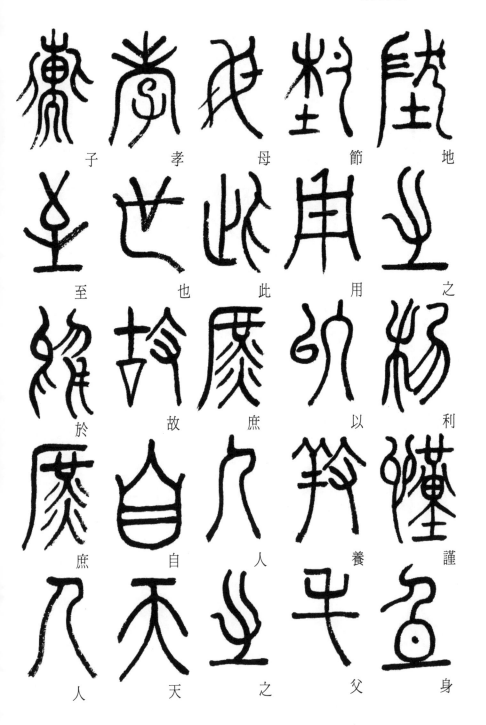

子　孝　母　節　地

至　也　此　用　之

於　故　庶　以　利

庶　自　人　養　謹

人　天　之　父　身

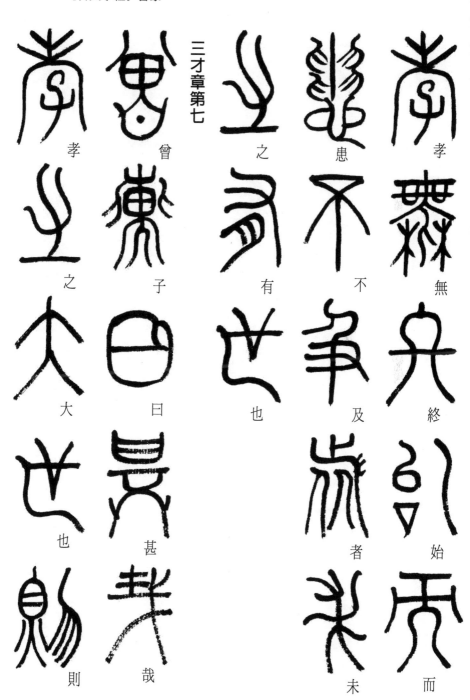

三才章第七

孝　無　終　而　始

患　不　爭　及　者　未

之　不　有　也

曾　子　曰　甚　哉

孝　之　大　也

則

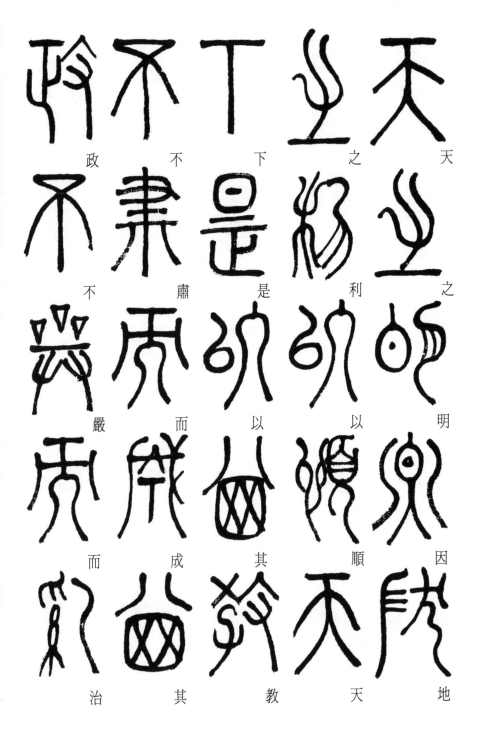

天　之　下　不　政
之　利　是　肅　不
明　以　以　而　嚴
因　順　其　成　而
地　天　教　其　治

先
王
見
教
之

可
以
化
民
也

是
故
先
之
以

博
愛
而
民
莫

遺
其
親
陳
之

樂　事　敬　興　於

而　導　讓　行　德

民　之　而　先　義

和　以　不　之　而

睦　禮　不　以　民

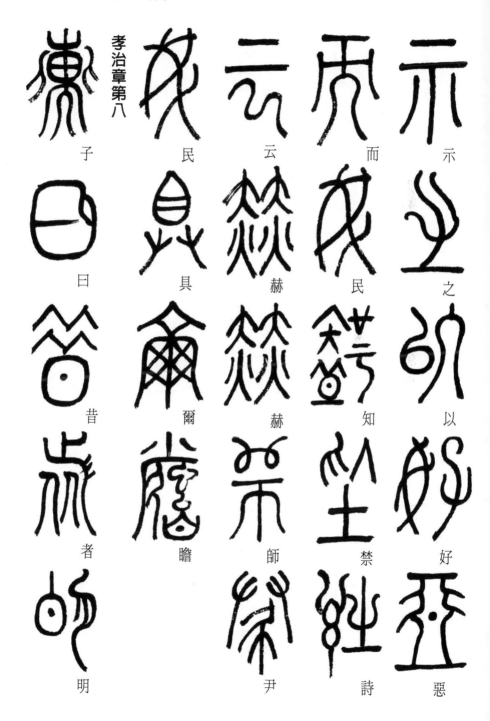

孝治章第八

示 而 云 民 子

之 民 赫 具 曰

以 知 赫 爾 昔

好 禁 師 瞻 者

惡 詩 尹 明

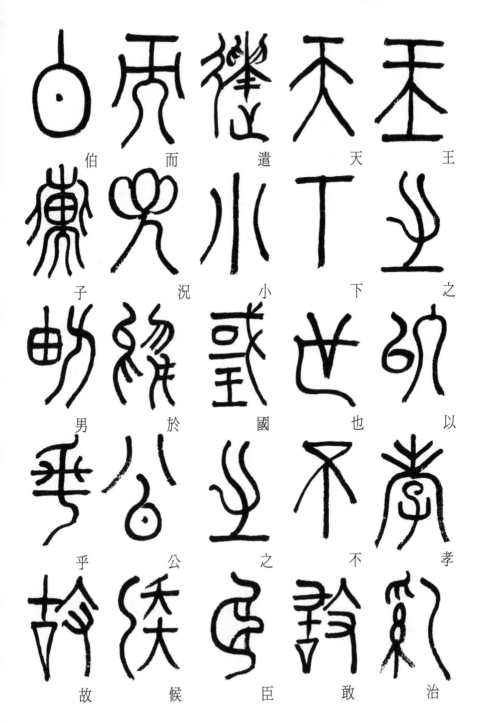

王	天	遣	而	伯
之	下	小	況	子
以	也	國	於	男
孝	不	之	公	乎
治	敢	臣	侯	故

而　敢　王　心　得

況　侮　治　以　萬

於　於　國　事　國

士　鰥　者　其　之

民　寡　不　先　歡

乎　故　得　百　姓

之　歡　心　以　事

其　先　君　治　家

者　不　敢　失　其

臣　妾　而　況　於

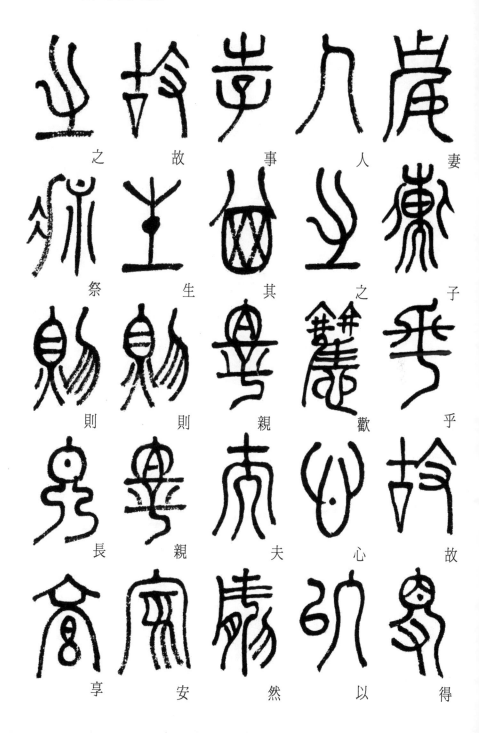

妻	人	事	故	之
子	之	其	生	祭
乎	歡	親	則	則
故	心	夫	親	長
得	以	然	安	享

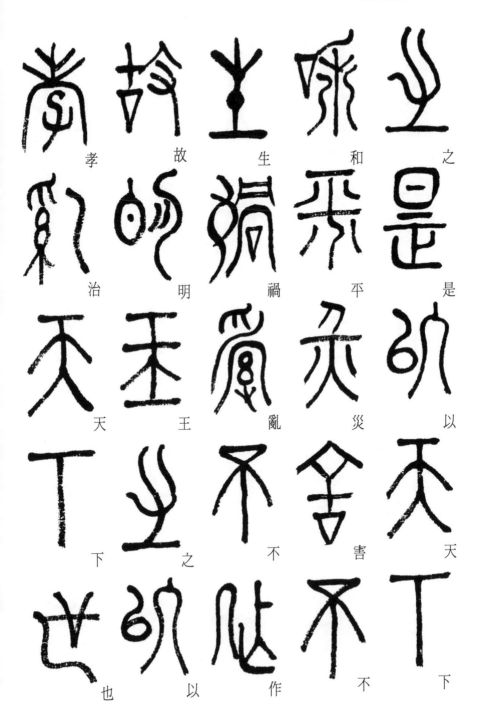

之　是　以　天　下
和　平　災　害　不
生　禍　亂　不　作
故　明　王　之　以
孝　治　天　下　也

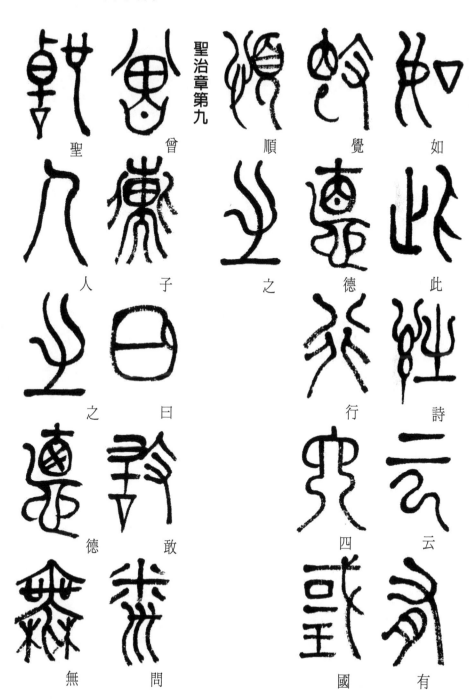

聖治章第九

如　此　詩　云　有

覺　德　行　四　國

順　之

曾　子　曰　敢　問

聖　人　之　德　無

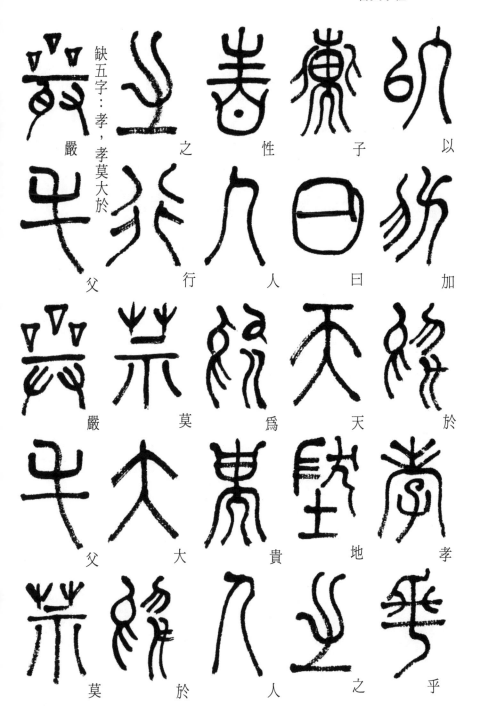

缺五字：孝，孝莫大於

以　加　於　孝　乎

子　曰　天　地　之

性　人　爲　貴　人

之　行　莫　大　於

嚴　父　嚴　父　莫

天　祀　昔　周　大

宗　後　者　公　於

祀　稷　周　其　配

文　以　公　人　天

王　配　郊　也　則

聖　其　海　上　於

人　職　之　帝　明

之　來　內　是　堂

德　祭　各　以　以

又　夫　以　四　配

因　母　膝　乎　何

嚴　日　下　故　以

以　嚴　以　親　加

教　聖　養　生　於

敬　人　父　之　孝

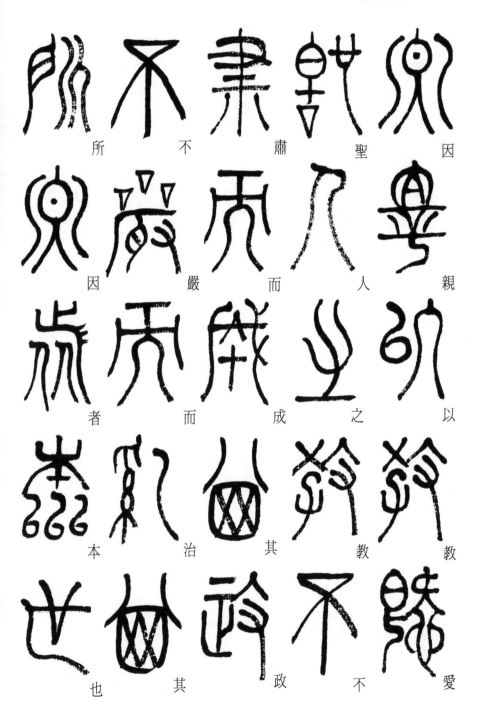

所　不　肅　聖　因

因　嚴　而　人　親

者　而　成　之　以

本　治　其　教　教

也　其　政　不　愛

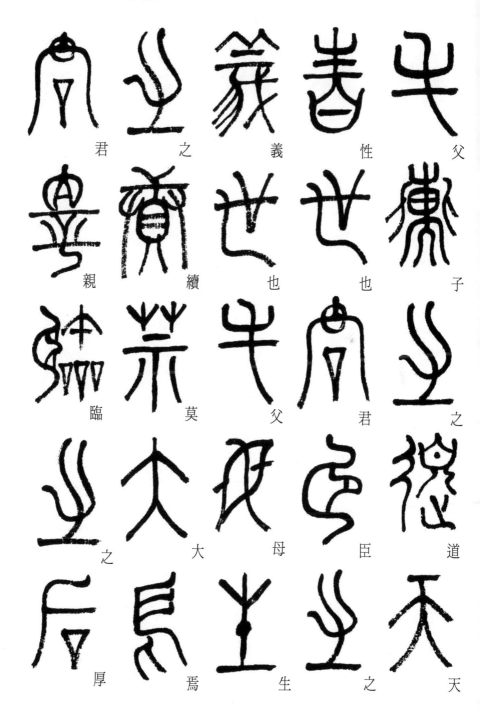

君	之	義	性	父
親	續	也	也	子
臨	莫	父	君	之
之	大	母	臣	道
厚	焉	生	之	天

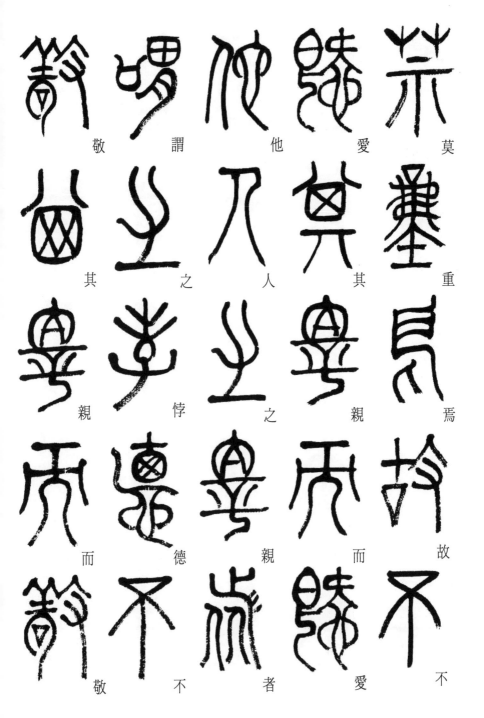

敬　謂　他　愛　莫

其　之　人　其　重

親　悖　之　親　焉

而　德　親　而　故

敬　不　者　愛　不

善　則　順　謂　他

而　焉　則　之　人

皆　不　逆　悖　之

在　在　民　禮　親

於　於　無　以　者

思　言　君　君　凶

可　思　子　子　德

樂　可　則　不　雖

德　道　不　貴　得

義　行　然　也　之

其

臨

進

法

可

民

其

退

容

尊

畏

民

可

止

作

而

是

度

可

事

愛

以

以

觀

可

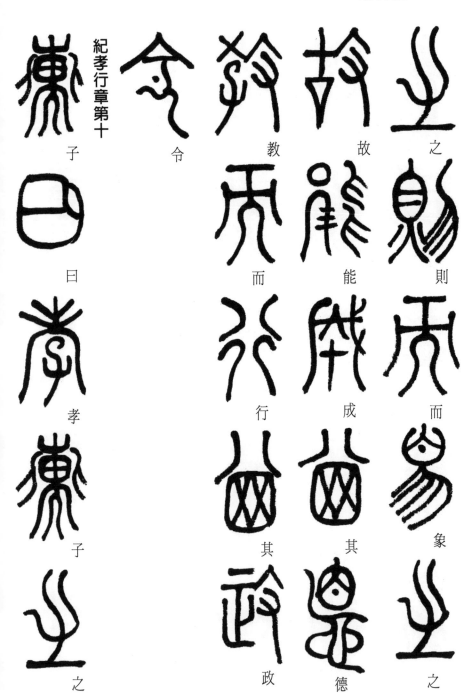

紀孝行章第十

之　則　而　象　之

故　能　成　其　德

教　而　行　其　政

令　子　曰　孝　子　之

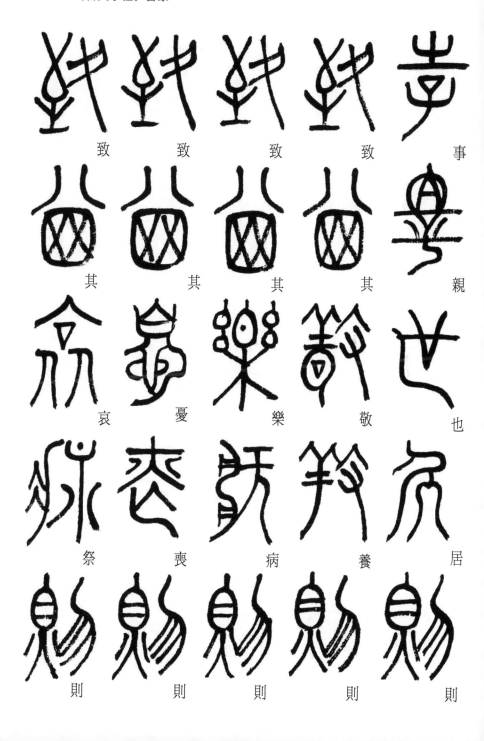

致	致	致	致	事
其	其	其	其	親
哀	憂	樂	敬	也
祭	喪	病	養	居
則	則	則	則	則

致
其
嚴
五
者

備
矣
然
後
能

事
（多此字）其
親
事
親

者
居
上
不
驕

爲
下
不
亂
在

兵　在　下　而　醜

三　醜　而　驕　不

者　而　亂　則　爭

不　事　則　亡　居

除　則　刑　爲　上

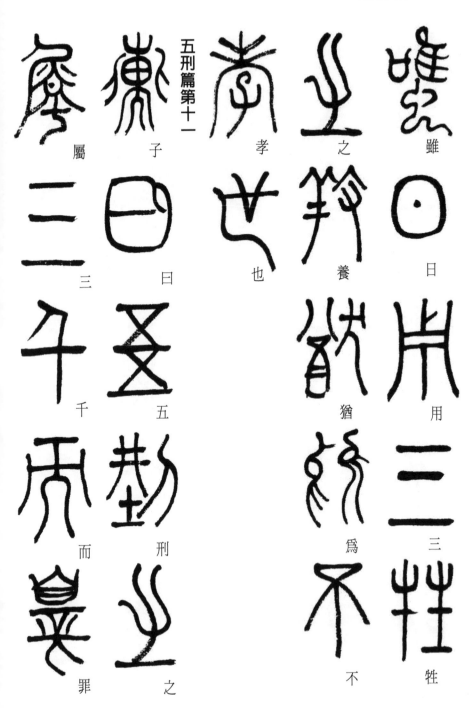

五刑篇第十一

雖　曰　用　三牲

之　養　猶　爲　不

孝　也

子　曰　五刑　之　屬　三千　而　罪

莫　大　於

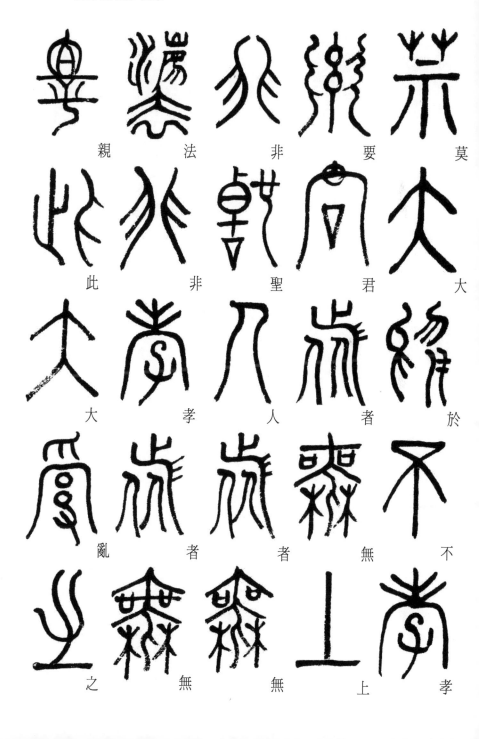

親　　法　　非　　要　　莫

此　　非　　聖　　君　　大

大　　孝　　人　　者　　於

亂　　者　　者　　無　　不

之　　無　　無　　上　　孝

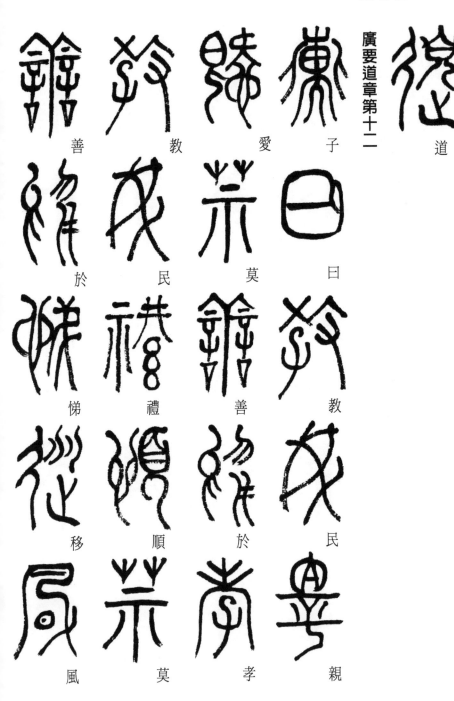

廣要道章第十二

道

子

曰

愛

莫

教

於

民

善

於

悌

禮

善

順

於

移

孝

莫

親

民

莫

風

故　　者　　莫　　樂　　易

敬　　敬　　善　　安　　俗

其　　而　　於　　上　　莫

父　　以　　禮　　治　　善

則　　矣　　禮　　民　　於

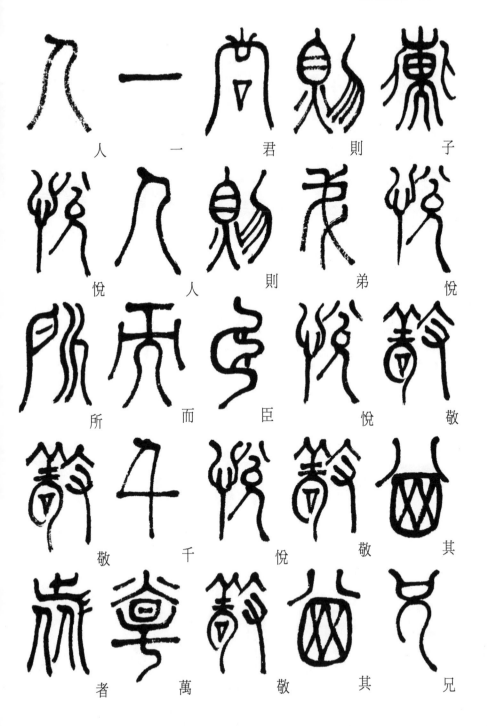

人　一　君　則　子

悅　人　則　弟　悅

所　而　臣　悅　敬

敬　千　悅　敬　其

者　萬　敬　其　兄

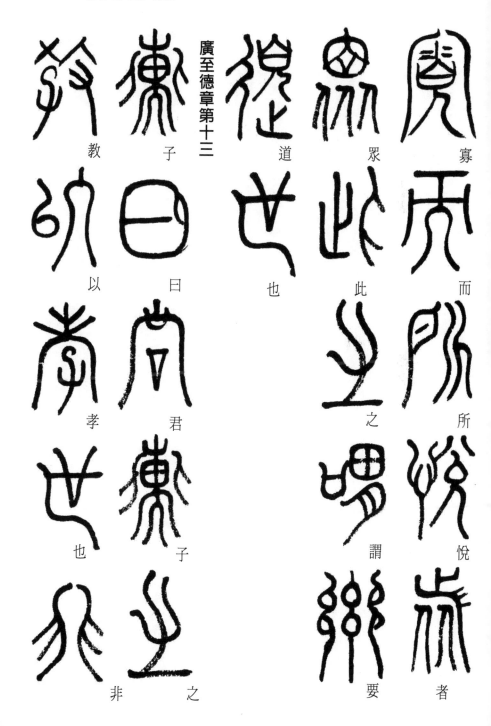

廣至德章第十三

寡

而

所

悅

者

眾

此

之

謂

要

樂

道

世

也

子

曰

君

子

之

非

教

以

孝

也

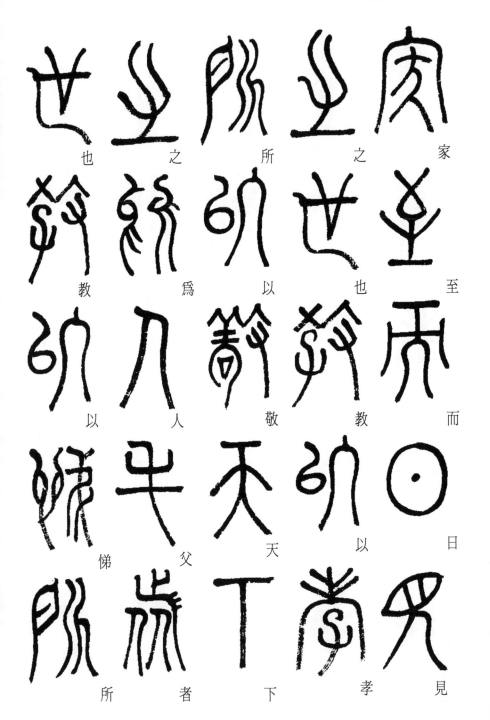

也　之　所　之　家

教　爲　以　也　至

以　人　敬　教　而

悌　父　天　以　日

所　者　下　孝　見

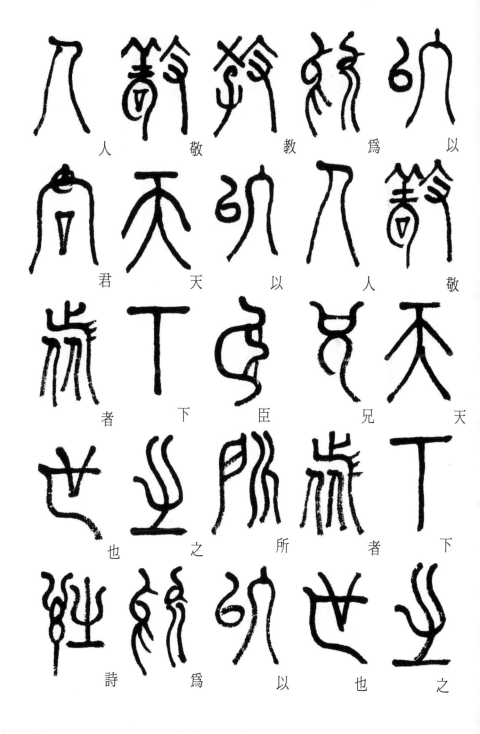

人　　敬　　教　　爲　　以

君　　天　　以　　人　　敬

者　　下　　臣　　兄　　天

也　　之　　所　　者　　下

詩　　爲　　以　　也　　之

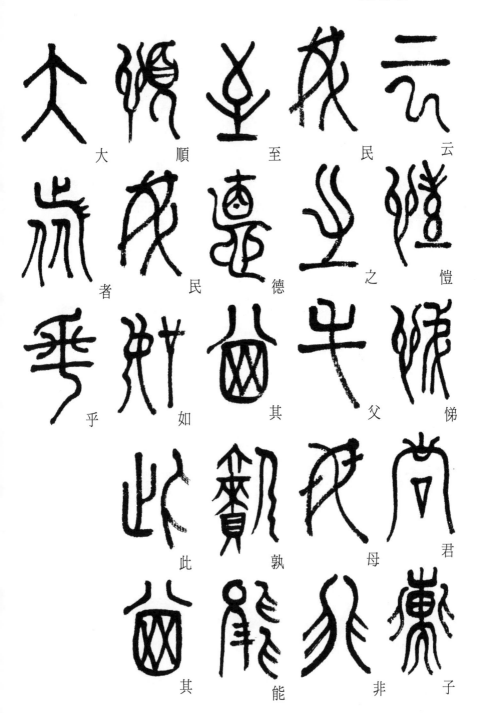

大　順　至　民　云

者　民　德　之　愷

乎　如　其　父　悌

此　孰　母　君

其　能　非　子

廣揚名章第十四

子	事	可	兄	移
曰	親	移	悌	於
君	孝	於	故	長
子	故	君	順	居
之	忠	事	可	家

理故治可移
於官是以行
成於內而名
立於後世矣

諫諍章第十五

曾子曰　若夫

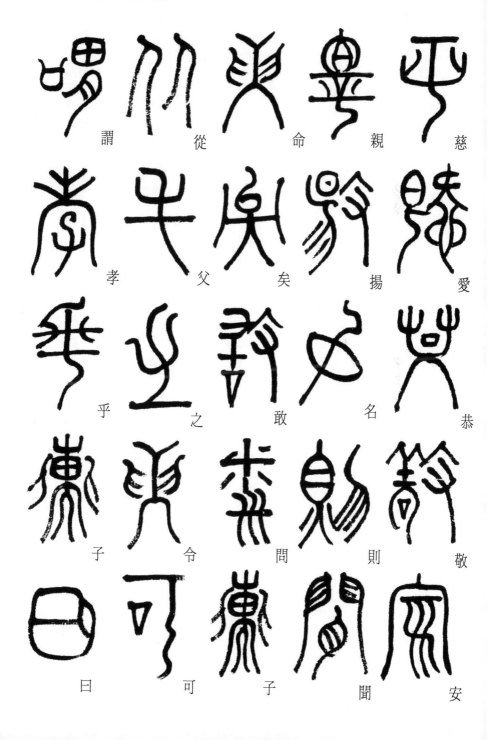

謂　　從　　命　　親　　慈

孝　　父　　矣　　揚　　愛

乎　　之　　敢　　名　　恭

子　　令　　問　　則　　敬

曰　　可　　子　　聞　　安

是
何
言
與
是

何
言
與
昔
者

天
子
有
爭
臣

七
人
雖
無
道

不
失
其
天
下

人　　　夫　　　不　　　五　　　諸

雖　　　有　　　失　　　人　　　侯

無　　　爭　　　其　　　雖　　　有

道　　　臣　　　國　　　無　　　爭

不　　　三　　　大　　　道　　　臣

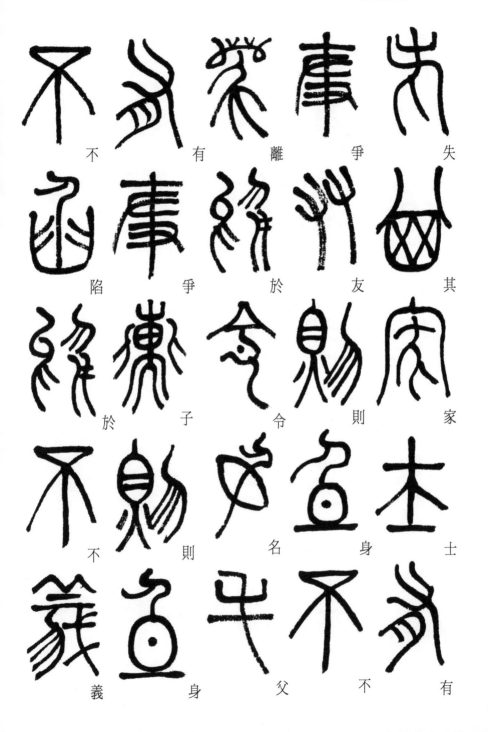

不　　有　　離　　爭　　失

陷　　爭　　於　　友　　其

於　　子　　令　　則　　家

不　　則　　名　　身　　士

義　　身　　父　　不　　有

義　於　不　不　則

則　君　可　爭　子

爭　故　以　於　不

之　當　不　父　可

從　不　爭　臣　以

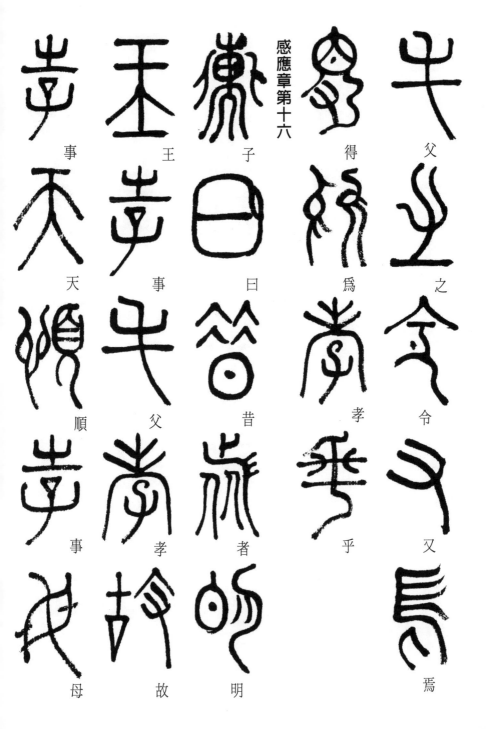

父之令，又焉得爲孝乎

感應章第十六

子曰：昔者明王事父孝，故事天；順事母

故　察　下　長　孝

雖　神　治　幼　故

天　明　天　順　事

子　彰　地　故　地

必　矣　明　上　察

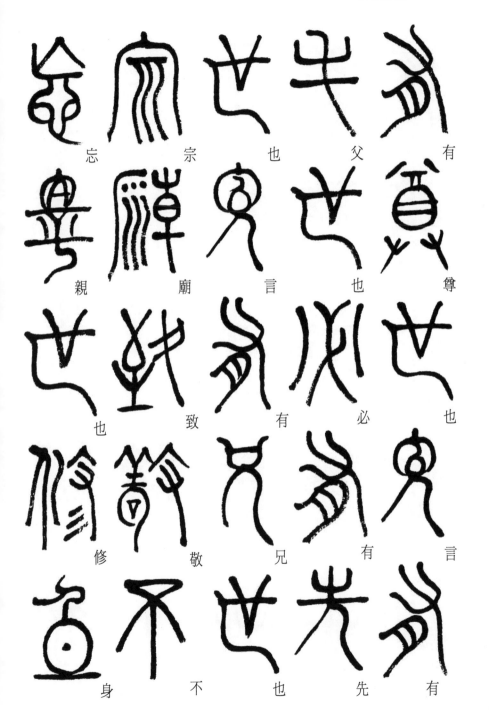

忘　　宗　　也　　父　　有

親　　廟　　言　　也　　尊

也　　致　　有　　必　　也

修　　敬　　兄　　有　　言

身　　不　　也　　先　　有

神	悌	鬼	也	慎
明	之	神	宗	行
光	至	著	廟	恐
於	通	矣	致	辱
四	於	孝	敬	先

事君章第十七

海　無　所　不　通

詩　云　自　西　自

東　自　南　自　北

無　思　不　服

子　曰　君　子　之

上　　匡　　過　　盡　　事

下　　救　　將　　忠　　上

能　　其　　順　　民　　也

相　　惡　　其　　思　　進

親　　故　　美　　補　　思

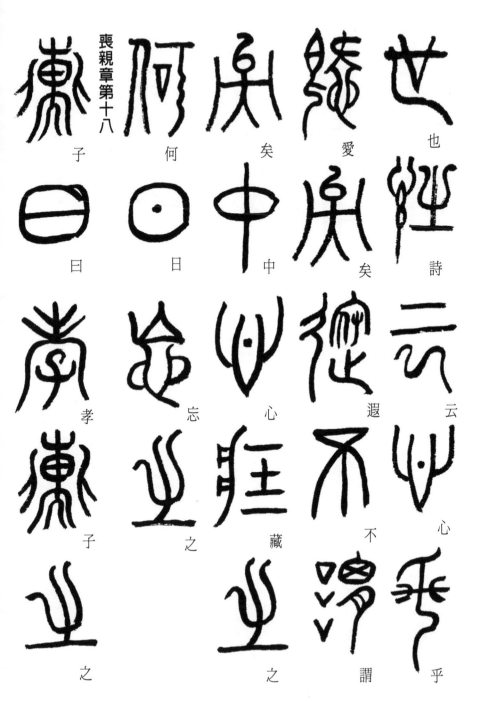

喪親章第十八

也
詩
云
心
乎

愛
矣
退
不
謂

矣
中
心
藏
之

何
曰
忘
之

子
曰
孝
子
之

食　安　不　侒　喪

旨　聞　文　禮　親

不　樂　服　無　也

甘　不　美　容　哭

此　樂　不　言　不

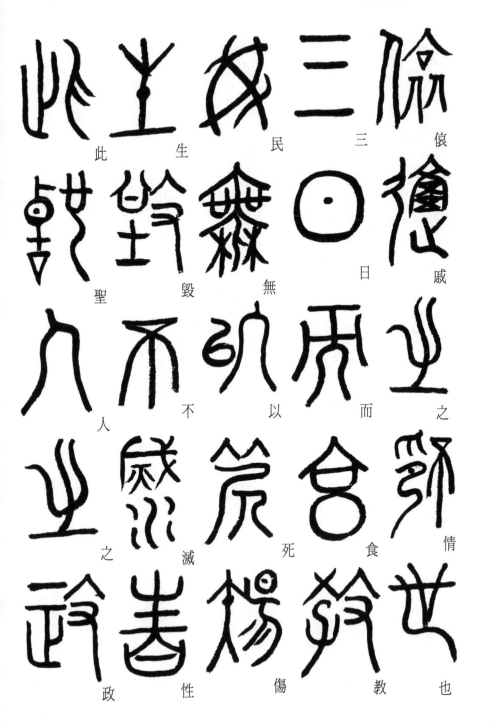

此　生　民　三　傓

聖　毀　無　日　戚

人　不　以　而　之

之　滅　死　食　情

政　性　傷　教　也

篆書以各字下方小楷標注其讀音：

陳	衣	也	年	也
其	僉	爲	示	喪
簠	而	之	民	不
簋	舉	棺	有	過
而	之	槨	終	三

之　　而　　之　　哭　　哀

宗　　安　　卜　　泣　　戚

廟　　措　　其　　哀　　之

以　　之　　宅　　以　　僻

鬼　　爲　　兆　　送　　踴

之　　事　　生　　祀　　享

本　　哀　　事　　以　　之

盡　　戚　　愛　　時　　春

矣　　生　　敬　　思　　秋

死　　民　　死　　之　　祭

生之義備矣，孝子之事親終矣。

淮陰邢祖援書于台北市
時在一九九七年七月出版
後于二〇一〇年重加行之
時已九十四歲高齡矣

孝經全文

開宗明義章第一

仲尼居，曾子侍。子曰：「先王有至德要道，以順天下，民用和睦，上下無怨。汝知之乎？」曾子避席曰：「參不敏，何足以知之？」子曰：「夫孝，德之本也，教之所由生也。復坐，吾語汝。身體髮膚，受之父母，不敢毀傷，孝之始也。立身行道，揚名于後世，以顯父母，孝之終也。夫孝，始于事親，中于事君，終于立身。《大雅》云：『無念爾祖，聿修厥德。』」

天子章第二

子曰：「愛親者，不敢惡于人；敬親者，不敢慢于人。愛敬盡于事親，而德教加于百姓，刑于四海。蓋天子之孝也。《甫刑》云：『一人有慶，兆民賴之。』」

諸侯章第三

在上不驕，高而不危；制節謹度，滿而不溢。高而不危，所以長守貴也。滿而不溢，

所以長守富也。富貴不離其身，然後能保其社稷，而和其人民。蓋諸侯之孝也。《詩》云：

「戰戰兢兢，如臨深淵，如履薄冰。」

卿大夫章第四

非先王之法服不敢服，非先王之法言不敢道，非先王之德行不敢行。是故非法不言，非道不行；口無擇言，身無擇行。言滿天下無口過，行滿天下無怨惡。三者備矣，然後能守其宗廟。蓋卿、大夫之孝也。《詩》云：「夙夜匪懈，以事一人。」

士章第五

資于事父以事母，而愛同；資于事父以事君，而敬同。故母取其愛，而君取其敬，兼之者父也。故以孝事君則忠，以敬事長則順。忠順不失，以事其上，然後能保其祿位，而守其祭祀。蓋士之孝也。《詩》云：「夙興夜寐，無忝爾所生。」

庶人章第六

用天之道，分地之利，謹身節用，以養父母，此庶人之孝也。故自天子至于庶人，孝無終始，而患不及者，未之有也。

三才章第七

曾子曰：「甚哉，孝之大也！」。則天之明，因地之利，以順天下。是以其教不肅而成，其政不嚴而治。先王見教之可以化民也，是故先之以博愛，而民莫遺其親，陳之於德義，而民興行。先之以敬讓，而民不爭；導之以禮樂，而民和睦；示之以好惡，而民知禁。

《詩》云：『赫赫師尹，民具爾瞻。』

孝治章第八

子曰：「昔者明王之以孝治天下也，不敢遺小國之臣，而況于公、侯、伯、子、男乎？故得萬國之歡心！以事其先王。治國者，不敢侮于鰥寡，而況于士民乎？故得百姓之歡心，以事其親。治家者，不敢失其臣妾，而況于妻子乎？故得人之歡心，以事其親。夫然，故生則親安之，祭則享之。是以天下和平，災害不生，禍亂不作。故明王之以孝治天下也如此。《詩》云：『有覺德行，四國順之。』」

聖治章第九

曾子曰：「敢問聖人之德，無以加於孝乎？」子曰：「天地之性，人爲貴。人之行，

莫大于孝。孝莫大于嚴父。嚴父莫大于配天，則周公其人也。昔者，周公郊祀後稷以配天，宗祀文王于明堂，以配上帝。是以四海之內，各以其職來祭。夫聖人之德，又何以加于孝乎？故親生之膝下，以養父母日嚴。聖人因嚴以教敬，因親以教愛。聖人之教，不肅而成，其政不嚴而治，其所因者本也。父子之道，天性也，君臣之義也。父母生之，續莫大焉。君親臨之，厚莫重焉。故不愛其親而愛他人者，謂之悖德；不敬其親而敬他人之親者，謂之悖禮。以順則逆，民無則焉。不在于善，而皆在于凶德，雖得之，君子不貴也。君子則不然，言思可道，行思可樂，德義可尊，作事可法，容止可觀，進退可度，以臨其民。是以其民畏而愛之，則而象之。故能成其德教，而行其政令。

紀孝行章第十

子曰：「孝子之事親也，居則致其敬，養則致其樂，病則致其憂，喪則致其哀，祭則致其嚴。五者備矣，然後能事親。事親者，居上不驕，為下不亂，在醜不爭。居上而驕則亡，為下而亂則刑，在醜而爭則兵。三者不除，雖日用三牲之養，猶為不孝也。」

五刑篇第十一

子曰：「五刑之屬三千，而罪莫大於不孝。要君者無上，非聖人者無法，非孝者無親。

此大亂之道。」

廣要道章第十二

子曰：「教民親愛，莫善于孝。教民禮順，莫善于悌。移風易俗，莫善于樂。安上治民，莫善於禮。禮者，敬而已矣。故敬其父，則子悅；敬其兄，則弟悅；敬其君，則臣悅；敬一人，而千萬人悅。所敬者寡，而所悅者眾，此之謂要道也。」

廣至德章第十三

子曰：「君子之教以孝也，非家至而日見之也。教以孝，所以敬天下之為人父者也。教以悌，所以敬天下之為人兄者也。教以臣，所以敬天下之為人君者也。《詩》云：『愷悌君子，民之父母。』非至德，其孰能順民如此其大者乎！」

廣揚名章第十四

子曰：「君子之事親孝，故忠可移於君。事兄悌，故順可移於長。居家理，故治可移於官。是以行成于內，而名立于後世矣。」

諫諍章第十五

曾子曰：「若夫慈、愛、恭、敬、安親、揚名，則聞命矣。敢問子從父之令，可謂孝乎？」子曰：「是何言與，是何言與！昔者天子有爭臣七人，雖無道，不失其天下；諸侯有爭臣五人，雖無道，不失其國；大夫有爭臣三人，雖無道，不失其家；士有爭友，則身不離于令名；父有爭子，則身不陷于不義。則子不可以不爭于父，臣不可以不爭于君；故當不義，則爭之。從父之令，又焉得為孝乎！」

感應章第十六

子曰：「昔者明王事父孝，故事天順；事母孝，故事地察；長幼順，故上下治。天地明察，神明彰矣。故雖天子，必有尊也，言有父也；必有先也，言有兄也。宗廟致敬，不忘親也；修身慎行，恐辱先也。宗廟致敬，鬼神著矣。孝悌之至，通于神明，光于四海，無所不通。《詩》云：『自西自東，自南自北，無思不服。』」

事君章第十七

子曰：「君子之事上也，進思盡忠，退思補過，將順其美，匡救其惡，故上下能相親

也。《詩》云：『心乎愛矣，遐不謂矣，中心藏之，何日忘之。』」

喪親章第十八

子曰：「孝子之喪親也，哭不偯、禮無容，言不文，服美不安，聞樂不樂，食旨不甘，此哀戚之情也。三日而食，教民無以死傷生。毀不滅性，此聖人之政也。喪不過三年，示民有終也。為之棺槨衣衾而舉之，陳其簠簋而哀戚之；擗踊哭泣，哀以送之；卜其宅兆，而安措之；為之宗廟，以鬼享之；春秋祭祀，以時思之。生事愛敬，死事哀戚，生民之本盡矣，死生之義備矣，孝子之事親終矣。」

註記：按《孝經》不同之版本頗多，其篇章之區分亦有不同。本文係參照喬一凡先生在國防大學聯合作戰系第五期之授課原本。本書重點在於研究書法，故雖與他本內容或略有參差，似亦無傷大雅。

古文孝經殘存文字集錄

						人
后	失	尼	尹	中	之	人
地	北	民	介	曰	千	九
各	本	加	曰	凶	子	
同	自	由	不	令	世	也
因	伯	右	及	夫	云	
安	必	可	公	文		
年	用	用	四	心		
名	用	母	而	父		

邢和援書

在　仲　吾　言　位　所　宗　享

成　此　危　何　索　果　和　受

行　　　身　兵　足　黍　明　侍

刑　　　臣　兵　男　東　長　事

兆　勤　君　祀　災　知　長　具

宅　州　君　哀　居　治　爭　度

先　居　弒　孝　始　妻　周　況

守　光　呂　利　取　來　者　服

昔　易　泣　性　夜　法

思　哀　春　相　卿　南　祖　美

美　甚　制　則　信　怨　致　脉

念　害　席　修　畏　容　師　高

來　能　能　兼　侮　送　庶　退　問

病　辱　逆　配　匪　為　患

若

通　終　移　惇　魚　章　堂　情

與　慈　睦　罪　就　貴　莫　深

遺　滿　辟　毀　資　謂　戚　理

諸　寡　然　道　過　敢　戚　處

數　肅　愛　禍　瑕　眾　執　海

髮　說　祿　象　傷　瘵　聞　得

髮　節　博　萬　經　進　淵　國

樂　察　　　敬　猷　報　揚　措

稷　膚　　　聖　愷　厥　敏　教

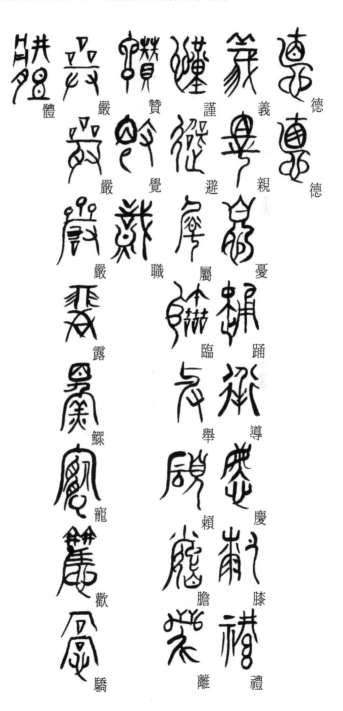

德

德

義

親

謹

避

贊

覺

嚴

職

嚴

露

寵

歡

驕

憂

屬

踊

臨

導

舉

賴

慶

膝

禮

離

膽

體

二 古文老子（道德經）殘字集錄

一（一劃）

天　孔　夫　公　上　巾　厶

比　以　夫　中　下　子　人

介　五　无　无　中　久　士　九

化　五　無　无　凶　刃（三劃）　巳　七

六（四劃）　又　仍　文　乃　力（二劃）

水　甘　天　乃

那祖援

共　巧　多　同　出　右　句　主　兮

地　巧　江　戎　白　目　外　且　乎

伐　好　光　存　甲（五劃）　目　會　用　民

各　早　成　年　玉　令　未　加

式　守　舟　全　失　令　末　平

式（六劃）　母　死　多　出　右　去　生

始	和	昏	知	克	谷	走	妨	夷
彼	目	門	治	姜（七劃）	谷	肖	狂	吾
兩	明	門	非		沒	佐	兵	身
所	迎	長	於		沒	坐	里	言
武	周	長	官		却	壯	改	夸
返	金	門	昏		角	匠	我	車

負	美	音	前	風	直	屈	味	兆	
甚	美	勇	郊	忠	易	怵	弟	往	
怒	保	是	易	持	或	忽	命	枉	
奈	果	殆	相	神	或	忽	命	咎	
昧	果	兒	相	皆	泣（八劃）	拙	秀	後	
脆	首	起	衿	軍		臘	昔	服	狗

晏　退　馬　倉　容　侯　爲　異　信

笑　徑　閉　剛　容　耽　眞　迷　建

破　毒　素　荒　師　恐　家　徐　政

峽　辱　泰　能　窋　侮　洋　徐　治
（十劃）

寂　泰　兼　窋　併、竝　莉　除　逆
（九劃）

配　帶　鬼　根　缺　流　後

虛　斯　得　患　宰　清　常　紛　通

尊　斯　執　教　罪　深　常　紛　從

寒　稀　欲　救　冤　理　常　專　陳

華　稀　（十一劃）　訥　島　海　堂　超　勤

華　隅　國　爽　唯　偷　奮　淳

窪　盧　垣　細　宰　清　張　淳

解	傷	滋	棘	復	報	飲	混	喪	
損	經	慈	惠	德	壹	盜	晦	混	勝
道	寧	馳	德		割	盜	惠	滿	鄙
道	寧	熙	（十二劃）		結	碌	悶	晚	補
禍	誠	源		絕	碌	渙	偃	揣	
費	愈	過		策	復	散	象	混	

稽　圖　害　輔　博　輻　賊　禁　蒂

數　墮　聘　寡　豪　資　塞　腹　載

劍　賓　碣　寡　僵　資　塞　達　運

牖　都　稟　廣　兢　箕　　　察　萬
　　　　　　　　　　　（十三劃）

儉　論　惡　壽　精　餘　　　發　萬

誠　謀　敲　愛　與　聞　　　滅　聖
　　　（十四劃）

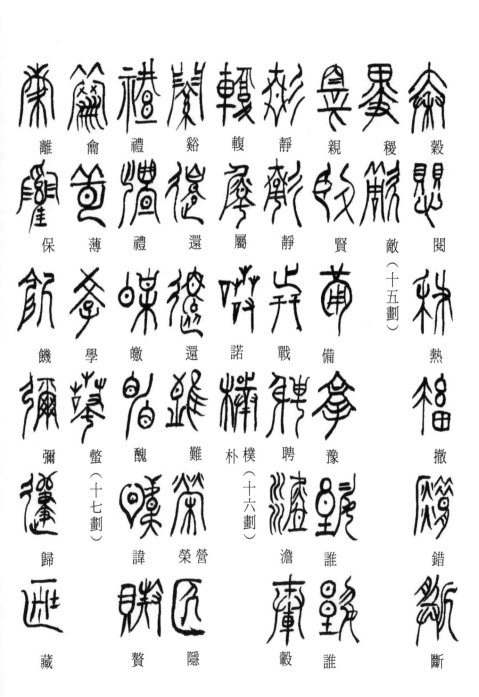

離　侖　禮　�９　輆　靜　親　穋　穀

保　薄　禮　還　屬　靜　賢　敝　閱
　　　　　　　　　　　　　　　　　（十五劃）

饑　學　皦　還　諾　戰　備　　　　熱

彌　螫　醜　難　朴　樸　聘　豫　　撒
　　（十七劃）　　　　（十六劃）

歸　諱　榮　營　　　澹　誰　　　錯

藏　　贅　隱　　　　穀　誰　　　斷

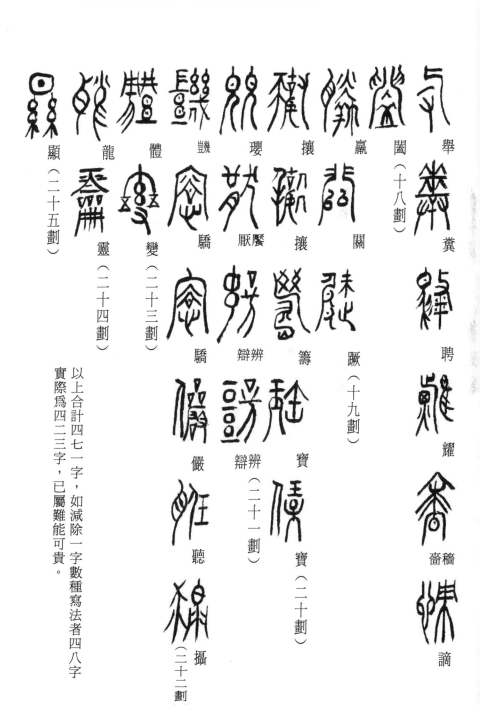

顯（二十五劃）　龍　體　巖　瓔　攘　贏　闔（十八劃）　舉　糞　聘　耀

靈（二十四劃）　變（二十三劃）　驕　厭魘　攘　關　躞（十九劃）　蕾稽　讁

驕　辯辨　籌　寶（二十劃）　寶　

儻　辯辨（二十一劃）

聽　攝（二十二劃）

以上合計四七一字，如減除一字數種寫法者四八字實際爲四二三字，已屬難能可貴。

附錄一：文字的形成與變遷 （參考報載教科書之部份內容）

一、甚麼是文字：

1. 說文敘云：「依類象形，謂之文，其後形聲相益，謂之字。文者物象之本；字者，言孳乳而浸多也。」

2. 宋鄭樵云：「獨體爲文，合體爲字。」

3. 秦以前只言文，不言字，呂氏春秋，懸之咸陽市，曰：「有能增減一字者，予千金。」此爲稱字之始。

4. 秦始皇瑯琊刻石云：「同書文字」，是文字連用之首見。

二、文字的形成：

1. 傳說是黃帝時，史官倉頡所創造。

2. 先有圖畫符號乃有文字。

3.文字的形成是因生活上的需要，而根據語言而來。

三、文字的特質：

1.單音獨體——一字一音節，一字一形體。

2.兼形、音、義三者，而不是拼音符號文字。

3.古音分平、上、去、入，平為平聲，上、去、入為仄聲。

4.今之國音分陰平、陽平、上、去聲。（入聲分別歸入四聲裡）

四、六書：

1.六書之名首見周禮地官保氏。

2.六書為我國文字創造的方法。非先有六書再創文字，而是文字創造成功之後，分析歸納而成六書。

3.六書的名稱：（定六書次序者是宋徐鍇）

名稱	意義	字例	備註
象形	畫成其物，隨體詰詘。	日月	以形象表物。
指事	視而可識，察而見意。	上下	以形象表意。
會意	比類合誼，以見指撝。	武信	合二文以上成字，以表字義。
形聲	以事爲名，取譬相成。	江河	合二文以上成字，一部份表義，一部份表聲。
轉注	建類一首，同意相受	考老	多字同爲一義。
假借	本無其字，依聲託事。	令長	一字而生多義。

※象形、指事——獨體爲文。會意、形聲——合體爲字。轉注、假借——造字成功以後，才形成的蕃衍或借用方法。

五、我國文字演變簡述：

甲骨文→金文（鐘鼎文）

孔壁古文

籀文（大篆）→小篆→隸書→楷書→草書→行書。

字體	甲骨文	金文	孔壁古文	籀文	小篆	隸書	楷書
盛行時代	殷商	西周	周秦間東土的文字	周秦間西土的文字	秦	漢	東漢以後
說明	1. 又稱卜辭、殷虛書契。 2. 刻畫書寫在龜甲獸骨上面。字畫纖細，很像圖畫，唯已具有六書意義。 3. 目前所知時代最早（三千年前），而發現最晚的文字（清末）。 4. 光緒年間，發現於河南安陽小屯村。 5. 劉鶚的鐵雲藏龜是第一本研究甲骨文的書籍。	1. 又稱鐘鼎文。 2. 鑄刻在銅器上的文字。	1. 即許慎說文解字中所收的「古文」。 2. 又稱蝌斗文，時人不識。 3. 為孔壁所發掘出來的古文。	1. 又稱大篆。 2. 周宣王太史籀所作，凡十五篇。 3. 說文解字中保留籀文二百二十三字。	1. 秦用以統一文字之字體，亦為秦代通行文字。 2. 李斯取自籀文而加以省改。 3. 上接籀書，下開隸書，字形仍存「六書」原意，為研究文字學之根據。 4. 說文解字收小篆九千三百五十三字，是今日所能見的全部小篆文字。	1. 相傳秦程邈為求書寫簡易而作。 2. 為漢代通行的字體。（即所謂「今文」） 3. 大改篆書體形，亦不再遵守六書原則。	1. 現在通行的字體。唐代稱為「今隸」。 2. 又稱正書、真書。

附錄二：經書沿革

「經」是甚麼？古今來解釋他的話很多很雜，我現在分三部來介紹：

一是最初用此字為名稱的原意。

二是隨時轉變演進的定義。

三是綜合的看來，經到底是甚麼？

「經」字的本意，是絲經，和「緯」是相對的。古代寫書是用竹簡，積了很多簡成為典冊，恐其散亡，自然要用一種線類的工具捆束著。「經」正是這種工具，所以最初稱書為經，用意和現代說「線裝書」一樣，並無尊貴的成分。所以各家的書，往往稱「經」。

如《墨子》（書名，墨翟著。墨翟，戰國魯人。周遊各國，仕宋為大夫，嘗止魯陽文君之攻鄭，絀公輸般以存宋。其學倡兼愛，尚節用，頗矯當時之弊。徒屬滿天下，遂成墨家一流，與儒家並稱。門弟子記其所述，有《墨子》一書傳世）的《經上、下》、《韓非子》（書名，韓非著。韓非，戰國韓之諸公子。口吃不能道說，而善著書。

與李斯俱事荀卿，因見韓之削弱，數以書諫韓王，不用，乃作《孤憤》、《五蠹》、《內外儲說》、《說林》、《說難》等十餘萬言。秦王見其書而悅之，欲見其人而與遊，因急攻韓，韓遣非使秦，李斯、姚賈毀之，王下吏治非，斯使人遺非藥，自殺）的《內外儲經》及《醫經》（漢以前古醫書：黃帝《內經》、《外經》，扁鵲《內經》、《外經》，白氏《內經》、《外經》、《旁篇》；共七種二百十六卷，合稱爲《醫經》）《算經》（《算經十書》。唐國子監算術及科學明算科，習《周髀算經》、《九章算術》、《海島算經》、《孫子算經》、《五曹算經》、《夏侯陽算經》、《張丘建算經》、《五經算術》、《綴術》、《緝古算經》十種。其中《綴術》、《夏侯陽算經》至宋初亡；《海島算經》亡於明；《九章算術》亦殘缺不全。清乾隆時，開四庫全書館，戴震自《永樂大典》輯集《九章算術》、《海島算經》等，其後孔繼涵刊入《微波榭叢書》，題爲《算經十書》）等，這是最初稱經的原意。

後來儒家推尊孔子（名丘，字仲尼），春秋魯國陬邑人，生於公元前五五一年，卒於公元前四七九年。於魯曾任相禮、委吏、乘田等低職，魯定公時任中都宰、司寇，不滿魯國執政所爲，去而遊衛、宋、陳、蔡、楚列國，皆不爲時君所用，歸死於魯。曾長期收徒講學，開私人授課之風氣，傳有弟子三千，身通六藝者七十二人。由於其古文學家謂孔子刪《詩》、《書》，定《禮》、《樂》，贊《周易》，修《春秋》。由於其

弟子之傳播，乃形成儒家學派，對後世有重要影響。其被歷代君王尊奉爲「至聖先師」）所定的六部書：《詩》、《書》、《禮》、《樂》、《易》、《春秋》，爲修、齊、治、平的大法，因而採取了經的名稱，稱爲「六經」。當孔子以前，和孔子當時，這六部書本不名經。先秦人書中，《莊子·天運篇》謂：『孔子治六經』，「六經」之稱，這算是很早的一句話了，但他在《天下篇》裏卻仍稱《詩》、《書》、《禮》、《樂》，而無「六經」之名。所以《天運篇》的話也不可靠。可是《荀子·勸學篇》（《荀子》，書名，凡二十卷，周荀況撰。《漢志》載荀卿三十三篇；劉向《校書序錄》稱：「孫卿書凡三百二十三篇，校除重複二百九十篇，定著三十三篇爲十二卷，題曰《新書》」。唐楊倞分易舊第編爲二十卷，復爲之注，更名《荀子》，即今本。荀況，周時趙人，時人尊稱荀卿，漢人避宣帝諱，稱孫卿。年五十，遊學於齊，三爲祭酒，後適楚，終蘭陵令。嘗倡性惡之說，戰國明儒術者，孟子外惟荀卿耳。）明說「誦經」、「讀經」，《禮記》中有《經解篇》，這都是儒家的後學，證明「六經」之稱出自儒家，因爲意在推尊，所以「經」的名義一變爲「法」（法，制也。《易·繫辭》：「制而用之謂之法」。《疏》：「聖人裁制其物而施用之，垂爲模範，故曰法」）、爲「常」（常，典法也。《國語·越語》：「無忌國常」），從此「經」爲聖人專用品，而他人不敢僭稱了。

　　我們現在對於經的名義是如何看法呢？我以爲，認爲「絲經」固然不敬，而且也含義

不清，不易明白是怎麼一回事。認爲「經綸」（以治絲之事，喻規畫政治。朱熹曰：「經者，理其緒而分之；綸者，比其類而合之」）、「經常」（謂經久常行者。《唐書‧食貨志》：「必立經常簡易之法」）也屬於迷信。綜合兩千年來經學界中演變的情形看來，我以爲經的資格，應該有：

（一）是孔子以前傳下來的古書，又經孔子刪訂整理過的，這是正經。

（二）是雖非古代傳下來，卻是孔子所說，而爲門人或後學所記的，也可稱爲經，如《禮記》、《論語》、《孝經》（孔子設爲與曾子問答，而明孝道及孝治之義者。現爲《十三經》之一）。

（三）是不合於前兩條資格，但代正經作注，也得側身經內，如《春秋三傳》（《春秋》有《左氏》、《公羊》、《穀梁》三傳。《公》、《穀》爲釋經之傳，《左氏》爲記事之傳）和《爾雅》（書名，凡十九篇。解釋經文與古代文物之古籍，列爲十三經之一）。其實二、三兩條都應稱傳，後來經的範圍擴大，經的資格放寬，才將他們加入的。所以唐朝就有十三經，直到現在，還有這個名稱。

六經：《詩》、《書》、《禮》、《樂》、《易》、《春秋》（秦火以前）。

五經：《易》、《詩》、《書》、《禮》、《春秋》（秦火以後《樂經》亡失）。

七經：《詩》、《書》、《禮》、《樂》、《易》、《春秋》、《論語》（東漢）。

九經┬《五經》、《周禮》、《儀禮》、《公羊》、《穀梁》（唐）。
　　└《五經》、《孝經》、《論語》、《孟子》、《周禮》（宋）。

十經…《易》、《書》、《詩》、《三禮》（《周禮》、《儀禮》、《禮記》）、《三傳》（《左氏傳》、《公羊傳》、《穀梁傳》）各為一經，《論語》與《孝經》合為一經（宋）。

十三經…《易》、《書》、《詩》、《三禮》、《三傳》、《孝經》、《論語》、《孟子》、《爾雅》（唐）。

（參考范耕研先生遺著「范氏叢書」第十七集）